傅山千字文

傅青主小楷
于右任题跋

上海大学出版社

·上海·

前　言

傅青主大字如生龙活虎，小字写来却是《黄庭》《曹娥》的气息，温厚和平、风流自然。生龙活虎是精神气节，温厚和平是风度修养，表面摧刚为柔，实则相反相成、刚柔并济。

傅青主一生书法千变万化，唯浩然之气不变，始则磅礴，继之醇深。《小楷千字文》一如怀素上人的《小草千字文》，铅华落尽、惟精惟一。

书法原本如此，宁拙毋巧，拙即真。

同样钟情于《千字文》的于右任先生三十年间曾两度题跋此帖，谓傅青主『上接晋唐诸贤，所谓人书俱尽者』，『有道君子，真不易测也』。

二〇二二年九月

一

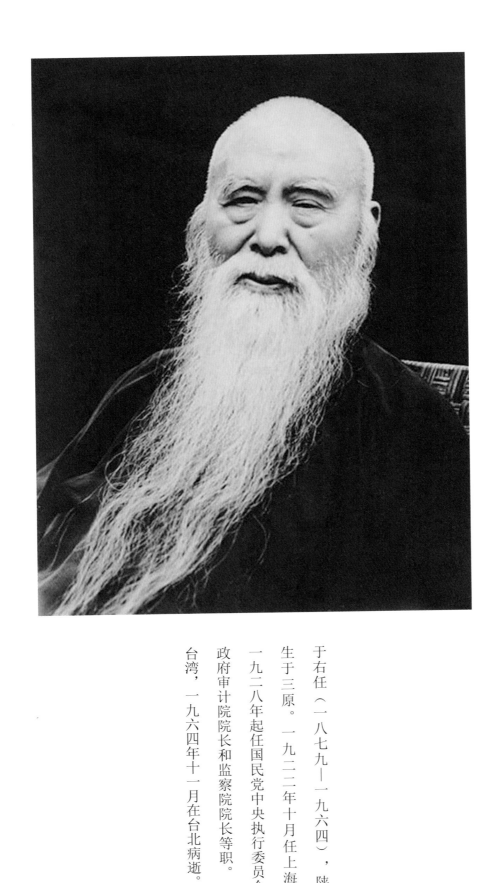

于右任（一八七九—一九六四），陕西泾阳人，生于三原。一九二二年十月任上海大学校长。一九二八年起任国民党中央执行委员会常委、国民政府审计院院长和监察院院长等职。一九四九年去台湾，一九六四年十一月在台北病逝。

青主先生書小字千文一冊 趙芷青
兄所藏置余案頭多日 余見青主
先生大字多矣愛其如生龍活虎
而小字乃溫厚和平如此乃知有
道君子真不易測也 廿二年三月
一日于右任記于南京

傅青主先生学问志节

皆卓上品鞍夕不多涵洁

怪挣民接大篆其出法指存

佚句俱道上掳武晋唐诗

贤不谓人书董卓专考专人

牍为宝爱士册尤极精粹

五

方彦先君于连次战乱中犹

能保存不失洵可贵也妈

行以广法传于后世林楷模

三十年前金石题跋人藏室

观物毋怠之

于右任

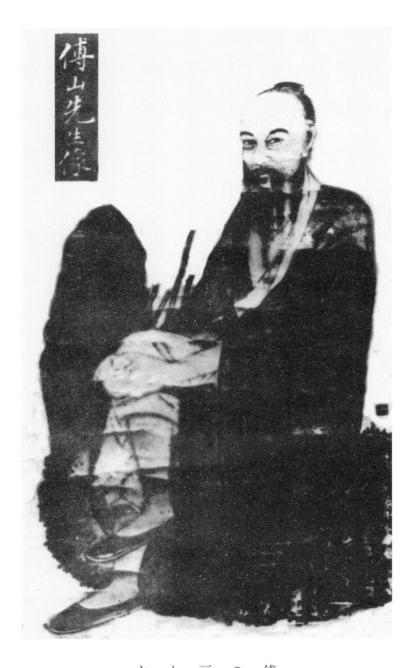

傅山（一六〇七—一六八四），山西阳曲（今山西太原）人。明清之际道家思想家、书画家、医学家。初名鼎臣，字青竹，后改名山，字青主。又有石道人、丹崖翁、青羊庵主、真山、朱衣道人、观化翁等别名。

千字文

天地玄黃宇宙洪荒日月盈昃辰宿列張

寒來暑進秋收冬藏閏餘成歲律呂調陽

雲騰致雨露結爲霜金生麗水玉出崑岡

劍號巨闕珠稱夜光果珍李奈菜重芥薑

海鹹河淡鱗潛羽翔龍師火帝鳥官人皇

始制文字乃服衣裳推位讓國有虞陶唐

弔民伐罪周發商湯坐朝問道垂拱平章

愛育黎首臣伏戎羌遐邇壹體率賓歸王

鳴鳳在竹白駒食場化被草木賴及萬方

蓋此身髮四大五常恭惟鞠養豈敢毀傷

女慕貞潔男效才良知過必改得能莫忘

罔談彼短靡恃己長信使可覆器欲難量

墨悲絲染詩讚羔羊景行維賢剋念作聖

德建名立形端表正空谷傳聲虛堂習聽

禍因惡積福緣善慶尺璧非寶寸陰是競

資父事君曰嚴與敬孝當竭力忠則盡命

臨深履薄夙興溫凊似蘭斯馨如松之盛

川流不息淵澄取暎容止若思言辭安定

篤初誠美慎終宜令榮業所基籍甚無竟

學優登仕攝職從政存以甘棠去而益詠

樂殊貴賤禮別尊卑上和下睦夫唱婦隨

外受傅訓入奉母儀諸姑伯叔猶子比兒

孔懷兄弟同氣連枝交友投分切磨箴規

仁慈隱惻　造次弗離　節義廉退　顛沛匪虧

性靜情逸　心動神疲　守真志滿　逐物意移

堅持雅操　好爵自縻　都邑華夏　東西二京

背邙面洛　浮渭據涇　宮殿盤鬱　樓觀飛驚

圖寫禽獸　畫綵仙靈　丙舍傍啟　甲帳對楹

肆筵設席　鼓瑟吹笙　升階納陛　弁轉疑星

召通廣內左達承明既集墳典亦聚群英

杜藳鍾隸漆書壁經府羅將相路俠槐卿

戶封八縣家給千兵高冠陪輦驅轂振纓

世祿侈富車駕肥輕策功茂實勒碑刻銘

磻溪伊尹佐時阿衡奄宅曲阜微旦孰營

桓公匡合濟弱扶傾綺迴漢惠說感武丁

俊乂密勿　多士寔寧　晉楚更霸　趙魏困橫

假途滅虢　踐土會盟　何遵約法　韓弊煩刑

起翦頗牧　用軍最精　宣威沙漠　馳譽丹青

九州禹跡　百郡秦并　岳宗泰岱　禪主云亭

雁門紫塞　雞田赤城　昆池碣石　鉅野洞庭

曠遠綿邈　巖岫杳冥　治本於農　務茲稼穡

俶載南畝 我藝黍稷 稅熟貢新 勸賞黜陟

孟軻敦素 史魚秉直 庶幾中庸 勞謙謹敕

聆音察理 鑑貌辨色 貽厥嘉猷 勉其祗植

省躬譏誡 寵增抗極 殆辱近恥 林皋幸即

兩疏見機 解組誰逼 索居閒處 沈默寂寥

求古尋論 散慮逍遙 欣奏累遣 慼謝歡招

渠荷的歷園莽抽條枇杷晚翠梧桐早凋

陳根委翳落葉飄颻游鵾獨運凌摩絳霄

耽讀翫市寓目囊箱易輶攸畏屬耳垣牆

具膳餐飯適口充腸飽飫烹宰饑厭糟糠

親戚故舊老少異糧妾御績紡侍巾帷房

紈扇圓潔銀燭煒煌晝眠夕寐藍筍象床

絃歌酒讌接盃舉觴矯手頓足悅豫且康

嫡後嗣續祭祀烝嘗稽顙再拜悚懼恐惶

牋牒簡要顧答審詳骸垢想浴執熱願涼

驢騾犢特駭躍超驤誅斬賊盜捕獲叛亡

布射遼丸嵇琴阮嘯恬筆倫紙鈞巧任釣

釋紛利俗並皆佳妙毛施淑姿工顰妍笑

年矢每催羲暉朗曜旋璣懸斡晦魄環炤

指薪脩祜永綏吉劭矩步引領俯仰廊廟

束帶矜莊徘徊瞻眺孤陋寡聞愚蒙等誚

謂語助者焉哉乎也

法嘉

乙未之夏書與

楓仲　傳山

一二

青主書以小楷為難得以千文書與戴楓仲
者純師鍾元常無一筆唐人何論宋元余
尚藏其自書甲申集小楷卷皆國變後之作
未經刊刻者尤為可貴曾錄副一通嗣為
玉甫葉元攜去並記于此　霖雯丁巳十月

青主先生氣禀瓌瑋書法如其人此冊齋舊藏寒木堂先兄指館

秘笈多深散此冊猶在案頭曾擬付重裝二酉山房主人呂冊首錦

侶康熙仿製泉後晉北茅紙襯裱遠為甲申剜物嘱存模雅舊

觀適游太原主趙茝青家

茝青博雅好古所藏舊籍甚多於鄉賢手蹟尤所珍䙝見此

冊愛不忍釋曰懇懃持贈頭子孫永寶之

茝青先生鑒藏　庚午五月誌於鳴泉室　連縣顏喦徵

二三

先生嘗謂冩字無奇巧祗有正拙正極奇生

遍于大巧若拙已美又曰冩字只在於散肆一筆

一畫平穩結構得去有甚亦來得丰來于

反問書法及有志學先生書者每舉是說

以對今觀此冊益信先生之說來特金鍼度人抑

亦自下評語後之以奇兒先生者當可悟矣

趙君法真從友人假得將謀影印以諸世屬余
附識數言洵嘉惠藝林之盛舉也余尤臼先
觀為快

乙亥秋初錫山趙昌燮并書于宕我軒

傅公自謂挽強麿駿其草書正似之小
楷乃獨辟古蓋苦逼之後排剛為柔
矣可寶也 民國二十三年十月章炳
麟識

世之論書家謂有字以人傳人以字傳者吾晉

傅青主先生實如顏魯公人書俱傳至以

先生人而傳字亦傳亦如魯公焉蓋余詠

太原傅公祠有句文章氣節爭千古忠孝神

仙本一途乢友可階郭象升先生稱得其實

余自少獲觀先生各體墨蹟家傳有棣書楷書五柳先生傳各一本暨臨契帖等十餘種無不精妙蘆溝橋事變以大汽車兩輛載運并寓所藏圖書字畫置於沁水端氏鎮老宅後聞全燬於日寇来台後罕見先生墨寶

友好談詢弗能舉以相示為之衆然今春彦

光棣台持先生小楷千字文全冊請閱展玩

累月恍如身在故鄉老眼加明先生人格藝

術感人之深正復如是而彦光于散亂中奔

走前後方猶保此冊久而未失有如王茂弘

懷宣示帖衣帶過江可喜之至付卬廣傳藝

林盛事也

民國第一庚子孟秋 沁水賈景德 敬題

《千字文》

（原文）　南朝 周兴嗣　撰

天地玄黄，宇宙洪荒。日月盈昃，辰宿列张。寒来暑往，秋收冬藏。闰余成岁，律吕调阳。云腾致雨，露结为霜。金生丽水，玉出昆冈。剑号巨阙，珠称夜光。果珍李柰，菜重芥姜。

海咸河淡，鳞潜羽翔。龙师火帝，鸟官人皇。始制文字，乃服衣裳。推位让国，有虞陶唐。吊民伐罪，周发殷汤。坐朝问道，垂拱平章。爱育黎首，臣伏戎羌。遐迩一体，率宾归王。

鸣凤在竹，白驹食场。化被草木，赖及万方。盖此身发，四大五常。恭惟鞠养，岂敢毁伤。女慕贞洁，男效才良。知过必改，得能莫忘。罔谈彼短，靡恃己长。信使可覆，器欲难量。

墨悲丝染，诗赞羔羊。景行维贤，克念作圣。德建名立，形端表正。空谷传声，虚堂习听。祸因恶积，福缘善庆。尺璧非宝，寸阴是竞。资父事君，曰严与敬。孝当竭力，忠则尽命。

临深履薄，夙兴温清。似兰斯馨，如松之盛。川流不息，渊澄取映。容止若思，言辞安定。笃初诚美，慎终宜令。荣业所基，籍甚无竟。学优登仕，摄职从政。存以甘棠，去而益咏。

乐殊贵贱，礼别尊卑。上和下睦，夫唱妇随。外受傅训，入奉母仪。诸姑伯叔，犹子比儿。孔怀兄弟，同气连枝。交友投分，切磨箴规。仁慈隐恻，造次弗离。节义廉退，颠沛匪亏。

性静情逸，心动神疲。守真志满，逐物意移。坚持雅操，好爵自縻。都邑华夏，东西二京。背邙面洛，浮渭据泾。宫殿盘郁，楼观飞惊。图写禽兽，画彩仙灵。丙舍旁启，甲帐对楹。

肆筵设席，鼓瑟吹笙。升阶纳陛，弁转疑星。右通广内，左达承明。既集坟典，亦聚群英。杜稿钟隶，漆书壁经。府罗将相，路侠槐卿。户封八县，家给千兵。高冠陪辇，驱毂振缨。

世禄侈富，车驾肥轻。策功茂实，勒碑刻铭。磻溪伊尹，佐时阿衡。奄宅曲阜，微旦孰营。桓公匡合，济弱扶倾。绮回汉惠，说感武丁。俊乂密勿，多士寔宁。晋楚更霸，赵魏困横。

假途灭虢，践土会盟。何遵约法，韩弊烦刑。起翦颇牧，用军最精。宣威沙漠，驰誉丹青。九州禹迹，百郡秦并。岳宗泰岱，禅主云亭。雁门紫塞，鸡田赤城。昆池碣石，巨野洞庭。

旷远绵邈，岩岫杳冥。治本于农，务资稼穑。俶载南亩，我艺黍稷。税熟贡新，劝赏黜陟。孟轲敦素，史鱼秉直。庶几中庸，劳谦谨敕。聆音察理，鉴貌辨色。贻厥嘉猷，勉其祗植。

省躬讥诫，宠增抗极。殆辱近耻，林皋幸即。两疏见机，解组谁逼。索居闲处，沉默寂寥。求古寻论，散虑逍遥。欣奏累遣，戚谢欢招。渠荷的历，园莽抽条。枇杷晚翠，梧桐早凋。

陈根委翳，落叶飘摇。游鹍独运，凌摩绛霄。耽读玩市，寓目囊箱。易輶攸畏，属耳垣墙。具膳餐饭，适口充肠。饱饫烹宰，饥厌糟糠。亲戚故旧，老少异粮。妾御绩纺，侍巾帷房。

纨扇圆洁，银烛炜煌。昼眠夕寐，蓝笋象床。弦歌酒宴，接杯举觞。矫手顿足，悦豫且康。嫡后嗣续，祭祀烝尝。稽颡再拜，悚惧恐惶。笺牒简要，顾答审详。骸垢想浴，执热愿凉。

驴骡犊特，骇跃超骧。诛斩贼盗，捕获叛亡。布射僚丸，嵇琴阮啸。恬笔伦纸，钧巧任钓。释纷利俗，并皆佳妙。毛施淑姿，工颦妍笑。年矢每催，曦晖朗曜。璇玑悬斡，晦魄环照。

指薪修祜，永绥吉劭。矩步引领，俯仰廊庙。束带矜庄，徘徊瞻眺。孤陋寡闻，愚蒙等诮。谓语助者，焉哉乎也。